U0068083

日本影畫感想

老溫、雪倫湖、李維　合著

天空數位圖書出版

目　錄

大和拝金女
（やまとなでしこ）

文：老溫

　　《大和拜金女》可以說得上是我最愛的日劇，沒有之一。主要的原因是因為這部電影除了美女松嶋菜菜子主演外，男主角堤真一，還有矢田亞希子，演員搭配完美，而最重要的，當然是劇情非常精彩，道出了現今世代，男女求偶的關係都是建立在金錢上。而現實中又帶點童話，如幻如真，令觀眾陶醉於此。

　　菜菜子所飾演的神野櫻子，集優雅、美麗、端莊於一身，再加上是一位空中小姐，這是眾多男性夢寐以求能追得到的一份職業，而她每一個動作都是如此迷人，拒絕人的態度也很有禮貌，如她公司的座艙長多次向她作出邀請，她都以微笑地拒絕。最令人吃驚的是，當他發現堤真一飾演的中原歐介一直以來都是騙他是有錢人，原來只是魚販，她應該盛怒的大罵一頓，結果令人出人意表的是，她用十分文雅的用詞來譴責中原，這一幕確實使人驚訝！

　　在沒有被神野櫻子發現中原歐介並非有錢人時，多幕出人意表的事情，真的令人捧腹，例如首次約會，中原是坐公車來到。後來更說坐船

出海，卻只是舢舨而已，還有在餐廳切魚的動作，被酒醉的老學者誤以為是操手術刀的技術。

這個時候，觀眾已經迷入了男主角的狀況，心裡似乎不希望中原歐介被揭穿，特別是到了中原的富豪朋友家門外，眼看快要被識破，卻遇上櫻子的未婚夫到場，表面上看似不高興這狀況，事實卻是協助中原歐介解圍。

除了中原歐介追求神野櫻子的主線外，其實配角的愛情也有描述，但當中最特別是矢田亞希子所飾演，同為空姐的鹽田若葉，令人印象深刻。

鹽田若葉在這個時候出現，除了不介意貧窮的歐介而喜歡上他，並且很主動的多次約歐介，更賢淑的為她到魚店幫忙賣魚，性格溫柔可愛，而且不會貪慕虛榮，若葉根本才是女神，正常人都會選她，但偏偏歐介心中卻只有櫻子。這裡便引申到了另一個老生常談的話題：到底被愛幸福？還是愛人幸福？歐介卻選擇了愛人。

當然，戲劇終歸要走回主線，櫻子明明是只愛有錢人，卻不知為何，心中經常泛起歐介的模樣，雖然歐介曾勇救她的衣服，也曾送她到醫院，

這還包括，歐介為了不滿櫻子對她父親的態度而給了她一巴掌。這似乎不足以令到看錢如此重，會突然真的愛上了歐介。

最後，櫻子當然與歐介在一起，不過，歐介卻不一定是窮人了，至少在美國進修後，還是會有不錯的前途。劇集說她們終於在一起，但會否長久呢？留給觀眾去猜想了！

最後，也要提一下這部劇集的主題曲，由 MISIA 主唱的 Everything，每次聽到這首歌，就想起神野櫻子，這首主題曲已與劇集混成一體了。

月薪嬌妻
（逃げるは恥だが役に立つ）

文：老溫

這部印象十分深劇的劇集，節目名稱的原意是：逃避雖可恥但有用，據說是匈牙利諺語。而中文譯名改得不錯，稱作《月薪嬌薪》，其實有點像合約情人一樣，就是一場交易，再由交易變作真愛。

劇集人物由新垣結衣飾演森山實栗、星野源飾演津崎平匡為主線。而風見涼太（大谷亮平飾）、土屋百合（石田百合子飾）、沼田賴綱（古田新太飾）；田中安惠（真野惠理菜）餘，這幾位配角，佔的份量也不輕。

劇中主要講述，一位宅男工程師，擁有高收入，卻初戀都未嚐過。在陰差陽錯下，經朋友介紹，找到大美人來為他做所有家務，孤男寡女天天共處一室，漸生情愫，最後當然是有情人終成眷屬。

除了愛情故事外，當二人仍是主僕關係時，津崎平匡因為沒有戀愛經驗，家裡突然多了一位美女，種種的不習慣的表情，令人忍俊不禁。除了平常吃飯，或工作時的種種情況，更特別是二人同睡一張小床時，更讓人合不攏嘴。

　　可以看到主線想表達了，女性在日本的勞動市場，相對男性的價值較低，但通過劇情，也說明了，如果將家務轉化成有薪水，原來也有可以取得可觀的收入，這意味著原來在日本嫁了丈夫的女性，就會成為廉價勞工，而且是非常有價值的廉價勞工，所有丈夫都忽略了妻子的價值，這反映了在家庭內的男女不平等。

　　至於男主角方面，則引申了另一個社會問題，即使是領著高薪的職員，卻越來越多宅男，找不到女朋友，也不知該如何面對女性，相對無言。這也反映了日本年輕一代，找配偶並不容易。

　　至於配角方面，特別是女性的角色，都各有特色。像土屋百合，身居要職，是一位女強人，卻在愛情方面是寂寞的。一般男性他看不上眼，帥哥也不敢談，遇上年輕男生的追求，欲拒還迎，也不知道如何平衡心理。

　　另一位女配角是田中安惠，只想追求愛情，卻遇上了拋妻棄子的負心男而導致好夢成空。

　　相對女角而言，男角方面，除了男主角之外，其他的男角相對沒有太突出，當然，有位非常好事之男子沼田賴綱，經常躲在公司的角落去偷

聽別人的秘密，又或是闖進男主角的主臥探究，劇中似乎有很喜劇感，若放到現實裡，其實是非常惹人討厭的。

最後的感想是，雙方由僱傭關係轉化成戀人關係，過程中除了有趣的片段外，也不乏真情流露，絕對值得一看再看。而片尾的部份，還送上播出時甚為流行的戀舞，可說得上是一大驚喜，令觀眾們真的聞歌起舞。

我的家政夫大叔
（私の家政夫ナギサさん）

文：老溫

　　故事的開始，就是女主角相原芽衣（多部未華子飾）是一名把心思放在事業上的女生，並在藥廠當一名業務員，每天為訂單而忙碌，並且要走訪不同的診所及醫院。

　　因為全力為工作，換來的代價是家裡亂七八糟，而混亂的程度令人咋舌。而芽衣在節目中也無法好好休息，經常忙到就在沙發中睡著。

　　有見及此，芽衣的妹妹福田唯（趣里飾）因為在家政公司工作，便為姐姐介紹了家政服務，希望姐姐可以有舒適的居家生活。有趣的是，福田唯卻找了他們公司最強的家政夫鴫野渚（大森南朋飾），因為鴫野渚是一位大叔，當芽衣回到家，看到大叔在她自己的家裡，鏡頭有趣的一幕，是這位大叔還拿著她的胸罩，那種尷尬表情令人捧腹。

　　芽衣也埋怨妹妹為何如此多事，幫她安排了家政夫，在千百個不願意下，只能勉強接受這次的服務。幾天下來，發現家裡真的不一樣了，東西整齊，家裡還有充滿營養的飯可吃，這時她開始考慮鴫野渚的存在價值。

　　芽衣更一度放棄聘用家政夫，但最終還是發現對她來說，真的有很大的幫助，觀眾們也可以猜到，最後還是會長期聘用鴫野渚。而且，劇情上鴫野渚除了收拾家務，做一頓好菜之外，還會關心芽衣。

　　在事業上，有個有趣的安排，生意競爭對手來了位帥哥田所優太(瀨戶康史飾)，外表吸引，表現大方，業務手法也很出色，後來更展開熱烈追求。

　　以上兩點的矛盾，正是本電視劇的主線，家政夫大叔鴫野渚除了可以幫助到芽衣的家務及三餐外，還會給與在工作上的建議，不過，二人的年紀卻相差二十多年，忘年戀始終會被人指指點點。就是芽衣媽媽到她的家一幕，把她嚇得手忙腳亂，可見一班。

　　至於與帥哥的田所優太的接觸，除了是生意的競爭對手外，雙方卻很談得來，更是鄰居，雙方的性格相近（包括家裡亂七八糟），外表俊朗還吸引到芽衣的女同事，似乎是一對天作之合。

在愛情線上，芽衣還被一位醫生追求，可說得上是行情甚高。當然了，大家看到節目名稱，其實也早已知道，芽衣最終會與大叔鴨野渚在一起，只是對過程感到興趣而已。過程中引發不少趣事，例如為了不讓田所知道她有請家政夫，還一度要鴨野渚假扮是她的父親。

最後，當芽衣發現不能失去鴨野渚，故事來到這裡，大家都知道差不多水到渠成吧！

這劇集是帶出，男主外、女主內這觀念已不合時宜，女生的事業一樣可以做得很好。而愛情也無分年齡，雖然一般來說，大叔戀年輕女生，很多人都認為是女生貪圖男方富貴。但這劇集卻是，女方需要男方的照顧，事實上，很多時候，除了金錢外，還有很多方面，夫妻雙方應該要互補的。

全裸監督
（ぜんらかんとく）

文：老溫

　　近年有很少劇集能夠讓人看得非常過癮，過癮到每一集好像看了不多久便完結，可是每一集確實是看了數十分鐘，在 2019 年成為日本最具話題性的劇集《全裸監督》便是這種劇集。這部劇集內容是以 1980 年代顛覆了日本 AV 界的知名導演村西透在 1980 年代的發跡故事為藍本，相信不少人如筆者一樣，起初是抱著獵奇甚至是色情的角度去看劇，可是最終卻發現這是一個比情色有趣得多的勵志劇集。

　　《全裸監督》從村西透如何練成完美推銷術，從一個失敗的推銷員成為日本全國英語教材銷售量最高的銷售員開始，及後在因緣際會之下投身情色行業，製作和售賣破格的色情書刊讓他賺到第一桶金，也因此讓他身陷囹圄。可是村西透出獄後不僅沒有放棄，還順著潮流轉戰 AV 片行業，以當時沒什麼人做的「動真格」和「顏射」等風格拍片，讓他再次獲得成功，但也因此遭受擁有黑幫背景並與警察勾結的既得利益者打壓，還幾乎在夏威夷面臨終身監禁。不過村西透是愈戰愈強，最終打敗了既得利益集團並創立叱咤風雲的 AV 帝國。

　　這劇集讓人看得過癮的不是本來最吸引外界的情色元素，雖然由於本劇集是由 Netflix 拍攝和在網上平台播放，所以尺度比一般地上波和 BS 頻道的深夜劇大很多，也不乏露點甚至性愛場面，不過如果是從看「激戰」的角度來說，這片最多只是點到即止，比情色電影更沒看頭。當然正如起初筆者所說，這劇集是以情色作包裝的勵志故事，本片吸引之處是以主角村西透為首的「藍寶石影業」一眾要角，如何不斷地從逆境中以小勝大。當村西透為了要在業界突圍而拍攝「動真格」的影片，而不加入既得利益者為了壟斷 AV 業界的所謂道德規範組織，從而遭受業界全面封殺，包括令其他公司的女優和製作人員不敢與他們合作，令藍寶石影業幾乎要因為財政問題而關門大吉，村西透一群人仍然不放棄，終於讓他等到協助他扭轉局面的女優黑木香加入。

　　就算把片拍完，業界的銷售處也因為不想得罪既得利益者而拒絕將村西透的片上架，村西透也用盡方法終於找到出貨點，而令影片一炮而紅並獲得翻身的機會。當然演員的表現出色也令劇集生色不少，山口孝之將村西透做事

的狂野演繹得淋漓盡致，飾演黑木香的新晉女演員森田望智雖然不是絕色美女，身材也不出眾，可是看著她在拍攝 AV 以前勾引男人和拍攝 AV 期間的放蕩，卻讓人覺得她確實有攝魂的魔力，難怪真實的黑木香可以成為足以改變社會文化的一代 AV 天后。

本劇是從《村西透傳》改編而成，劇中不少細節尤其是村西透的出身和背景是跟書中描述的有很多出入，比如是村西透從年青時代到東京的酒店上班便是業務成績出眾的人，性能力也比一般人強，並非劇集開始時事業不濟而且還是滿足不了老婆而戴上綠帽的無能男子；另外劇集中提及村西透的影片要「動真格」是被既有利益者攻擊的其中一個重點，可是《村西透傳》卻早已表明在村西透進軍 AV 界前，業界已有不少「動真格」的影片，只是村西透的影片來得更大膽而已。筆者覺得這些改編是為了讓觀眾看到村西透導演成長前後的反差，畢竟一個從小到大都優秀的人跟觀眾的距離感比較大，所以這些改編都令故事看起來更吸引。

親恩報不盡─《東京鐵塔：
老媽和我，有時還有老爸》
（東京タワー～オカンとボ
クと、時々、オトン～）

文：老溫

　　這是一個很細膩、很容易讓人落淚的平淡故事。

　　《東京鐵塔：老媽和我，有時還有老爸》是活躍於日本藝術界和藝能界的 Lily Franky（本名中川雅也）與已過世母親相處的故事，當中沒有什麼驚天動地的情節，也沒有什麼勵志或灑狗血的情況，只是將主角雅也從小孩到長大，及至母親因病離世的這些年間，母親如何讓他得到鼓勵之下，在艱難的人生道路繼續前行的點滴透過影像與大眾分享。老媽為兒子所做的並沒有什麼特別的事，而雅也的人生道路走來也跟大部分人一樣有高低起伏。正是如此，影片的故事情節才更容易讓觀眾引起共鳴。

　　片名的最後稱為「有時還有老爸」，是因為主角雅也的父親是個失敗的造夢者，只懂借酒醉向家人施暴，所以在雅也 3 歲的時候，母親終於按捺不住帶著他返回九州荒涼小鎮的老家，開始單親家庭的生活，老爸從此只是偶爾出現在雅也的生命中。對於母親來說，離開夫家之後，雅也便是她的生命中僅有的也是全部的東西，可是她並沒有成為控制狂，反而一切都為兒子著想。本來她可以改嫁，卻因為害怕兒子會因為

這樣失去安全感而無奈放棄；到兒子念完初中後想離家到外面升學，兒子還沒有開口，母親卻已經突然為他準備好豐盛的晚餐，當作是為他餞行。看到這裡，相信很多觀眾都會很羨慕雅也有這麼貼心又不會給予自己壓力的母親。

不過年少的雅也就像大部分青年人一樣，縱然知道母親疼愛自己，為自己付出很多，對母親的回饋在比例上跟從母親獲得的恩情總是遠遠不及。隨著雅也漸漸長大，他的心思反而是希望追夢，所以反而離母親愈來愈遠，他選擇到東京升讀大學，可是到了東京又沒有認真念書，只是不斷的在打牌和交女友，還因此要留級。不過當母親知道雅也要留級的時候，不僅沒有半句責備，還在電話中鼓勵雅也一起加油。幸好雅也最終還是能畢業，畢業證書也成為母親在及後的人生中最珍而重之的東西，連在人生最後階段要在醫院渡過的時候，也是她指定唯一必須帶在身邊的寶物。

雅也在畢業後還不懂得珍惜母親，畢業後繼續留在東京，不僅找不到工作也要賴在東京，而且還依靠高利貸渡日，連祖母去世也沒有錢坐車回去奔喪。直到老家的阿姨打電話來說母親正在努力跟癌症搏鬥，雅也才終於明白母愛

會有可能失去的一天，這時候才願意重新做人，不僅可以償還債務，還終於願意把母親從老家接到東京居住。母親縱然對這一個等待了 15 年的邀請感到高興，可是還是以兒子為念，所以起初沒有答允，不過轉過頭來再問兒子是否真的可以，當兒子給予肯定的答案時，母親便毫不猶豫收拾好細軟，立即揮別住了數十年的老家前往東京。

雅也和母親算是相當幸運，因為母親到了東京與兒子同住後，母子倆也總算渡過了數年美好時光，至少雅也可以盡人子之責，報母親之恩，母親也嘗到把畢生所有投資在兒子身上的成果。可惜這樣的日子縱然是有多長，也因為母親畢竟不再年輕，人生明顯進入倒時計而顯得很短暫，讓人懊惱為何時間不可以走慢一點？直到母親因為癌病復發而無法醫治，要到醫院迎接人生的終結，雅也才首次主動牽著母親的手過馬路。母親在初來東京之時表示希望跟兒子和女友一起登上東京鐵塔看一下美景，雅也卻要等到母親去世了，女友也早已跟自己分手，才帶著母親的靈牌和邀請前女友一同前往勉強地了結母親的遺願。看著這一切，只能慨嘆為何

能與雙親相處的時光總是這麼短暫？所以趁著雙親還在的時候，好好照料他們吧。

最後要說的是，電影省去了一個很重要的元素，就是中川雅也在原著小說中提及過其實父母都不是自己的親生父母，所以兒子縱然並非十月懷胎所出，卻仍然為他付出了這麼多，也為他感到自豪，這樣的老媽怎能讓人不愛呢？

愛情從來不會誤點——
《早子老師要結婚是真的嗎？》
（早子先生、結婚するって
本当ですか？）

文：老溫

　　以愛情為主題的日劇數量可說是猶如恆河沙數，幾乎每一季都有大量談情的新劇推出，以結婚為主線的劇集也是從來不缺。這些劇集當然不會是每一部都吸引和好看，所以有不少早已埋藏在歷史的汪洋中，能夠成為經典，在多年後仍然被人記得的很少。當然在云云劇集中也有一些遺珠，在初映時因為演員陣容和劇情比較平淡而被人遺忘的《早子老師要結婚是真的嗎？》（後簡稱《早》）便是很好的例子。

　　《早》的故事大綱相當簡單，就是在主角早子老師和她的數名開始踏入中年的同事尋找結婚對象的故事。光是看了這樣的描述，就明白為何這劇集在初映時的收視低迷，尤其是本劇並沒有當紅的偶像明星主演，偶像明星如佐佐木希和田中圭等都只是在其中一集客串，女主角松下奈緒雖然也是美人但也不是那種吸引到粉絲就算劇情再爛都要支持的那麼一回事。不過故事大綱平淡和演員叫座力不強的話，要突圍而出，就必須依靠細緻的橋段和演繹，幸好《早》劇做到用細節打動人心，令觀眾值得花時間認真細看。

愛情從來不會誤點—《早子老師要結婚是真的嗎？》

（早子先生、結婚するって本当ですか？）

　　令筆者比較深刻的是兩段故事，第一個是早子老師的同事美嘉，她是劇集裡尋找愛情的老師是比較年輕和漂亮，也是對尋找伴侶最進取的人，只因教師工作限制了生活圈子而只能透過相親和參與日本很流行的婚活派對找尋合適對象。有一次她找到了條件很好也很帥的岡山先生，甚至為了製造偶遇的情節而坐 30 分鐘電車到岡山先生經常路過的地方。雖然是「偶遇」成功，卻才發現對方竟然是喜歡樣貌不及自己，年紀也比自己大的同事。美嘉縱然心疼卻選擇讓愛，還鼓勵自己的同事接受這段看起來不可能的感情。當然美嘉能接受喜歡的對象不選擇自己，反而選擇看起來條件較差的朋友，還推動朋友接受實在有點聖人，不過既然形勢無法改變，唯有坦然接受也是放過自己和愛自己的做法。幸好美嘉後來也找到一個在認識前便在多處與她擦身而過的帥哥交往，也算是菩薩心腸的回報吧。

　　第二個令筆者印象深刻的是主角早子與相信是她的真命天子三田先生的其中兩次相處的小事。第一件是二人首次相遇，三田先生那時從南極工作回日本，然後到早子父母開的豆腐店

買豆腐給重病的祖母吃，忙著整理教材的早子卻帶著面具到店面幫忙，讓三田先生嚇了一跳，不過卻是因為這樣不經意的舉動，讓三田先生對早子留下深刻印象，因為當時三田先生心情鬱悶，卻因為看到早子的奇異舉動而心情變得坦然，也成為雙方往後展開若即若離的發展的序幕。有時候一件不起眼的小事，就成為人與人之間相處的重要環節。到了後來雙方經過多次平淡卻自然的相處後，雙方都對對方有意，可是因為早子無法放下喜歡的工作跟三田先生到南極，特別是對方竟然猜對了自己最討厭的事情，更令早子渴望嫁給三田先生，可是在那時候就是不能，因此令早子感到痛心，只能默默地在老家等候三田先生有朝一天能落葉歸根的時候再回來迎娶，或是另一個可以令自己動心的人。感情的事就是這樣，有時候明明甚麼都對，偏偏只要時間稍有不對，就無法或暫時不能走在一起。當然反過來說，只要是對的話，無論是什麼時候都能獲得圓滿的結局。

描寫弱勢的經典——
《聖者之行進》（聖者の行進）

文：老溫

　　在筆者眼中，日劇最輝煌的時候是 1990 年代。除了是因為筆者本身是「八十後」，對年青時代接觸的東西總是懷著美好印象，還有那時候的日劇主題可說是百花齊放，描述男女感情的有到現在還是有不少人討論的《悠長假期》、《東京愛的故事》等，講親情的便有《同一屋簷下》，而探討社會陰暗面的經典則有《聖者之行進》。雖然坦白說《聖者之行進》的劇情相當灑狗血，不過卻成功引起外界對弱勢人士的關注，甚至引起社會討論，在筆者心目中，這部劇肯定是日劇史上其中一部最經典的片。

　　《聖者之行進》的主角永遠是一名輕度智障青年，這部劇的大綱是永遠進入一所獲得政府資助之下經營的庇護工場後，發生的林林總總悲慘事情的故事。剛長大成人的永遠好不容易地在母親的努力下找到一所庇護工場展開新生活，可是在外界看起來是聖人下凡的老闆，卻是和家人一起暗地裡對工場的智障人士進行各種形式的精神和身體虐待，讓永遠和在工場認識的朋友每天都活在地獄裡。他們當中有人試過向家人說出真相，可是由於他們是殘障人士，

所以家長們寧願選擇信任工場老闆,或是因為殘障子女們除了工場,在社會就沒有其他容身之處所以選擇息事寧人。到了後來縱然是被永遠的純真感動了而喜歡上永遠的愛莉絲,為了拯救永遠而捨命,臨死前告知教導智障人士們玩樂器的葉川老師關於永遠等人的遭遇,令葉川老師介入,也無法動搖獲得社會廣泛認可的老闆半分。後來老闆強姦其中一名智障人士妙子並令妙子成孕,亦威逼廠長虐打另一名智障人士玲而不慎導致對方失明,才令智障人士憤而罷工引起社會關注,從而將老闆告上法院。可是到了法院,「正常人」們不相信智障人士的供詞,令老闆得以逍遙法外。或許是如果故事這樣真實地結束,編劇們害怕觀眾會受不住,所以最終還是安排老闆在工場失火之下葬身火海。

　　本來調子這麼陰暗的劇集是很難受歡迎的,特別是日本人的平常生活相當壓迫,再看這種劇集只會令情緒更加低落。不過人類似乎是有相當的自虐傾向,只要看到別人比自己還要慘,就自然會感到療癒。而且演出這劇集的酒井法子、廣末涼子、石田壹成、安藤政信等都是當時相當有名的帥哥美女,加上主題破格,令此劇

的平均收視率在 20%以上。筆者承認自己也是有點重口味，所以相比起《同一屋簷下》的溫馨，卻更喜歡和對《聖者之行進》有更深刻的印象。（題外話是這兩部劇集都是出自編劇大師野島伸司的手筆，很難以置信吧！而野島伸司另一部虐心的劇集《沒有家的女孩》系列也是筆者很喜歡的劇集）筆者喜歡的是雖然《聖者之行進》的劇情很灑狗血，當智障人士們看起來看到希望時，接下來擁抱他們的卻是更大的絕望。縱然現在的普世價值是讓殘障人士獲得比以往更多的關懷，但是在大部分「正常人」心目中還是將自己與「殘障人士」區別出來。現實的殘酷很可能比劇集演繹得來得更虐心，只是大部分人選擇視而不見而已。所以縱然這部片相當經典，可是熱潮過後再難以人討論。特別是兩名主角在往後都因為私生活不檢點而完全摧毀了演藝事業，令這部劇集重播的機會微乎其微，能夠再引起劇迷提及的機會更少，筆者認為是相當可惜的。

飛行員的榮譽感——
《紅豬》（紅の豚）

文：老溫

　　紅豬是宮崎駿於 1992 年發表的動畫電影，
讓他在台灣大紅大紫的龍貓則是在 1988 年發
表，中間隔了一部魔女宅急便也相當精彩，都是
值得一看的動畫，龍貓除了想像力，更多的是小
女孩的純真與早熟，魔女宅急便說的雖是魔女，
但她更想跟人類一起，紅豬說的是受了詛咒的
飛行員，變成了豬頭人身，獨居在無人島上，雖
然孤獨，但仍然非常樂觀，並維持了飛行員應有
的榮譽感。

　　主角除了紅豬，還有兩個女主角，一個是美
麗的寡婦吉娜，一個是飛機設計師菲兒，前者成
熟、美麗，具有非凡的魅力，擁有許多死忠粉絲，
後者年輕、純真、活潑，對未來充滿希望，是紅
豬的粉絲，配角卡地士愛慕吉娜，也對菲兒一見
鐘情，是紅豬的對手。四角關係為吉娜喜歡紅豬，
紅豬喜歡菲兒，菲兒喜歡紅豬，卡地士則兩個女
人都喜歡，說明了男女之間的情感是非常複雜
的。雖然劇中沒有說明，但吉娜的回憶透露著她
與紅豬在很小的時候已經認識，並一起在飛機
上度過歡樂時光，她內心渴望紅豬變回人形，並
與自己結婚，可惜未能如願。

　　重新製造飛機那段，主旨在於訴說平民百姓只求溫飽就能滿足，她們雖然是女人，卻非常知足且樂觀，製造飛機非常用心且賣力。而義大利政府對紅豬的緊追，點綴了劇情，說明他曾經是個重要的人物。最後，紅豬因為菲兒的真愛之吻恢復了人形，雖然沒有明確的交待，但已經從卡地士的對話中透露，劇中多次使用這種方式，因此對觀看的人來說比較吃力，可能要多看幾次才會感覺到，這樣的敘事手法比較常見於驚悚片或是恐怖片，在一部充滿正向能量的電影中竟然採用了如此的方式，是讓我感覺比較意外的。

　　卡地士雖然不討人喜歡，但是他對女人的態度及做法其實還算很真，他不過是想要一份感情罷了，是否如願沒有交代，只用一張電影海報說明了他到好萊塢的發展還不錯，紅豬跟兩個女人的狀況也沒有說明，這種讓觀眾自己想像結局的手法也算是種方式。值得一提的還有加藤登紀子唱的偶爾也說說昔日吧！非常有味道，充滿感情的唱腔跟技巧，讓人聽了還想再聽一次，插曲櫻桃成熟時也同樣耐聽，翻唱自 1886 年的法國老歌 Le Temps des cerises，搭配劇

中吉娜優雅迷人的姿態，為她的魅力往上提昇了許多。(為了尊重原著，我沒有給結論，就像是原著的精神一樣。)

成人心事有誰知——
《四重奏》（カルテット）

文：老溫

　　同樣是著名編劇坂元裕二的作品，2017年的《四重奏》與2021年的《大豆田永久子與三個前夫》相比，前者可以說是劇情更加迂迴曲折的作品。《四重奏》的主線，是松隆子、滿島光、松田龍平及高橋一生四位主角機緣巧合組成弦樂四重奏，在本身家人緣份淺薄的情況下，反而和幾位音樂路上知音展開同居生活，結聚成家人般的故事。

　　10集故事，沿用坂元裕二最喜歡的套路，一開始每集是關於每個主角的故事，伴隨著松隆子飾演的真紀是否有殺害丈夫的懸念，一層一層推進。四重奏成員是全員單戀、全員說謊，個性各有古怪之處。真紀之於丈夫、小雀之於父親、家森之於妻兒、別府之於整個家族，幾個人各自30多歲，但仍然未能在社會上如常人般立足，反而是靠著三流的音樂才華合組弦樂四重奏，在輕井澤一家餐廳擔任長駐表演樂團。

　　坂元裕二這四位角色各有特色：說話小聲但內心堅定，丈夫莫名消失一年的卷真紀(松隆子)；半輩子背負著童年「詐欺女孩」臭名，與大提琴相依為命的世吹雀(滿島光)；生於音樂世

家但沒有才華，暗戀真紀的別府司(松田龍平)；喜歡糾結細節但飄浮不定，甚至拋妻棄子的家森諭高(高橋一生)。

也許在主流價值的人眼中，這班人就是「人生輸家」，甚至毫無被描繪的價值。但在演員高橋一生的眼中，坂元裕二的故事就是刻意這樣描寫：「我覺得在坂元老師的劇本裡，有著試圖肯定那些生存方式的力量。」坂元裕二愛將滿島光，更是認為坂元裕二的作品非常溫柔：「每個人總是有可愛之處以及孤獨的部份，也有笨拙的地方。他的作品中有很多非常溫柔的語言，撫慰著很多人的悲傷及痛苦，所以他應該很喜歡努力生存著的人吧。」

在坂元的劇本中，其實借每一位主角探討不同的人生議題，真紀和丈夫的關係是講述男與女在婚姻關係之間的想法和落差，小雀和父親是父與女之間的相處缺陷，別府和家族是音樂世家之中的棄卒如何自處，家森與妻兒是不成器的男人終究會丟失家庭，每一個主角深究下去，其實是人生不同時段可能遇上的處境。當

你的人生閱歷越豐富，在這四個人及相關背景之中會讀到更多沒有寫出來的故事。

坂元裕二在自己的劇作書本中說過，自己喜歡令每一集的劇本內容滿溢出來，一小時的劇集，其實他是放了兩小時份量的內容，只要你細味其中，處處都是文章。坂元裕二甚至借戲中的角色朝木國光來嘲諷主角，「一流人才是回應客人要求；二流人才是全力表演，像我們這些三流的，只要輕鬆愉快完成工作就可以了。如果是三流卻胸懷大志，便是四流了。」

四位主角的人生各有漏洞，心事重重不肯老實說出，奏起來的音樂也不高明，但是透過四重奏組合的表演及相處，他們找到了屬於四個人一起生活的存在方式。事實上，在這世界內滿是像四位主角一樣的四流人物，大家各有生活的滿杯苦水，除了透過音樂去抒發這股鬱悶，另一個重點就是透過友情互相支撐了。去到結局，四位主角經歷種種是非之後仍守在一起，無人知道這個組合可以維持多久，但只要有音樂，只要有互信，這個另類家庭的故事肯定不會完結。

　　《四重奏》這套劇就像一面鏡子，如果你在人生中感到缺憾，要麼尋找音樂，要麼尋找朋友，只要兩者得其一，人生便不會寂寞，這大概是坂元裕二未有直接說出口的隱藏訊息吧。

面對不可知的挑戰─
《約定夢幻島》
（約束のネバーランド）

文：老溫

　　如果沒有看過漫畫，只看電影名字《約定夢幻島～約束のネバーランド》，你可能以為這是一部愛情浪漫的電影，《夢幻島》多麼令人嚮往的地方。事實上，這電影完全與愛情無關，不單是無關，根本是南轅北轍。

　　故事原來是發生在一個孤兒院，而且是一個充滿溫情、溫暖的孤兒院，每個小朋友都生活得很快樂，而且，吃的東西都是精挑細選，為的就是要他們有一個健康的身軀。不過，等著他們的結局卻不是成長後的未來，而是供怪獸吃掉，每個小朋友只要到了一定的年紀，就會安排出貨。而且，小朋友們都必須要上學，當中有要找到聰明的孩子，因為怪獸更喜歡聰明的「產品。」

　　更令人心寒的是孤兒院有一位美麗溫柔的媽媽「伊莎貝拉」，對每一位小朋友都關懷備至，不過，到出貨日，那張猙獰的面孔，實在無法想像，再加上飾演媽媽的美人，還是北川景子，這樣實在是女神幻想幻滅了。

　　整部電影充滿了青春氣息，三位主角都是十六七歲的年輕人艾瑪（濱邊美波）、諾曼（板垣李光人）及雷（城檜吏），再加上一大群更小

的校友，充滿了青春氣息。當艾瑪及諾曼意外發現了孤兒院的秘密時，那種震驚、無助頓時表現無遺，想找人分享，但又怕秘密洩露，那種徬徨感，使人感到同情。

怪獸們喜歡聰明的小孩，但聰明的小孩都會獨立思考，當他們發現了不對勁之後，便發掘更多的證據，並且決定要離開孤兒院時，開始策劃。諾曼的心思細密，整個逃亡計劃幾乎都是由他的制定的，而雷，雖然話不多，卻因為嬰兒時期的記憶，讓他早已知道秘密，而與媽媽協定成為間諜，協助監察其他小孩。

影片中還加插了渡邊直美飾演的一位老師，不過出現時間不多，她的作用，似乎就是為孩子們帶來現實世界的訊息，讓孩子們能夠好好的規劃逃出大計。

三位主角之一，最搶鏡應該是諾曼，除了整個逃出計劃都是由他所策劃外，就連死後的安排，他都計算得到。而在死前與大家道別時那種冷靜、準備赴死的氣魄，真的媲美二千年前的易水送別，荊軻捨身為國的精神，再度浮現。

　　其實《約定夢幻島》同樣算是現實的寫照，每人都要生活、學習，同樣的，最終所有人還是要面對死亡，雖然，這群孤兒的生命很短暫，那只是相對而言，事實上，每一個人的生命都同樣短暫。只是，每個人都要面對這世界不同的挑戰，而這所孤兒院的小朋友所要追求的，就是面對充滿戰鬥的未來，這是否每一個人都在追求的呢？

《窈窕淑女》
（はいからさんが通る）

文：雪倫湖

　　1987 年電影《窈窕淑女》(はいからさんが
通る)，讓人感動和心動。

　　這是一部是口碑票房雙收的著名電影。由
當紅偶像南野陽子和知名度高的阿部寬主演。
當年才 23 歲的阿部寬，高大帥氣，由他扮演男
主角伊集院忍少尉，是不二人選。南野陽子漂亮
迷人的外表，加上單純可愛的笑容，是扮演女主
角花村紅緒的最佳選擇。之後，雖然有其他改編
這部漫畫的作品，但都無法超越這部電影。故事
是發生在大正時期，描述角伊集院忍少尉和花
村紅緒兩人之間可歌可泣的愛情故事。活潑好
動，喜歡騎腳踏車的女主角「花村紅緒」，和當
時女性不同的是，她對於烹飪和裁縫等家務，完
全不擅長。相反的，她很熟悉劍道，更勝過男子。

　　有天，花村紅緒父親告訴她，俊帥受歡迎的
帝國陸軍少尉—伊集院忍，是她指腹為婚的未
婚夫，雖然紅緒百般不願，但是還是聽父親的話，
住進伊集院家，進行新娘修業。在伊集院家時，
由於舉止不像是有教養的小姐，剛開始生活不
適應，而且也不受歡迎。然而，相處漸久，大家
發現她的善良和可愛，加上她努力學習，所以受
到眾人認可。最重要的關鍵是，溫柔帥氣的少尉

伊集院忍，對紅緒的小任性，總是不斷包容她。不管花村紅緒惹出什麼麻煩，他永遠面帶微笑地望著她，並教導她人生道理。兩人的感情愈來愈濃烈，已經陷入熱戀。計畫永遠趕不上變化，正當兩人感情穩定時，伊集院忍少尉忍奉命前往西伯利亞戰場，不知何時歸來。兩人雖然沒有舉行結婚儀式，不過紅緒要求伯爵夫婦，讓她在伊集院家等待忍回家。每天，紅緒非常期待著來信，希望能得到忍的消息，最後，等到的竟是忍不幸陣亡的消息。但是，她堅決不相信。紅緒變得堅強和韌性，一肩扛起照顧伊集院家的重擔。之後，她找到在青江冬星的雜誌社上班的工作，成為職業女性。

青江冬星對紅緒逐漸產生感情，對她照顧有加，但是紅緒心中只有伊集院忍一人。終於他向紅緒表白求婚，此時剛好忍的副官得到消息，在西伯利亞有人看見過忍。紅緒一聽，拋下手邊一切，對青江冬星表示要去找忍。她和牛五郎（柳澤慎吾飾演）千里迢迢到了西伯利亞，卻發現原來消息有誤，那個人只是和忍長得很像。從滿懷希望到充滿失望，回到日本後，紅緒答應了青江冬星的求婚。

　　結婚當天，當大家齊聚在教堂時，忍竟然回家了，當他在家中看到新娘捧花時，他頓時明白今天是紅緒結婚的日子。

　　忍之所以一直沒有和紅緒聯絡，是因身受重傷而失憶，幸運地被一對父女收留照顧。那天，紅緒跟女兒問路後，她把紅緒的模樣畫下來，被忍看見。剎那間，他想起紅緒，記憶慢慢找回。忍連忙回國，想要一家團聚。

　　此時，突然發生地震，教堂頓時倒塌，紅緒得知忍還活著，心不在焉。但是青江冬星因為救她而受傷，即使她很想和忍見面，卻又不能一走了之。理解紅緒的冬星，催促她快去找伊集院忍。

　　讓人感動，記憶猶新的一幕：紅緒穿著新娘禮服，急忙飛奔不小心跌倒，而伊集院忍騎在馬上，看著心愛的紅緒，急忙跑向她。兩人擁吻，盡在不言中。

　　電影最後出現一張兩人合照，暗示兩人結婚生活。

　　這是一部情節豐富，細節甜蜜的電影。當時大受歡迎，造成風靡，男女主角更是水漲船高。每當看到忍微笑的看著紅緒，不禁讓人少女心

噴發。後來，雖然看了很多部愛情影片，卻再也找不到一部能像《窈窕淑女》，能讓我如此感動和悸動的電影，迄今難忘。

純粹的愛，包容的愛，才能讓人永難忘懷，刻在心底——雋永綿長。

《房仲女王2大逆襲》
（家売るオンナの逆襲）

文：雪倫湖

　　看過《房仲女王》的人，對於女主角果斷又執著的行動力，記憶猶新。尤其當她做出獨特表情說出:「Go!」，聽完後讓人充滿活力，有馬上工作的魔力。很高興讓人期待的第二季，終於播出。《房仲女王 2 大逆襲》是《房仲女王》的第二季，女主角一樣是北川景子飾演的三軒家萬智，本劇登場的主要人物有:三軒家萬智（北川景子）、屋代大（仲村亨）、庭野聖司（工藤阿須加）、足立聰（千葉雄大）、留守堂謙治（松田翔太）、宅間剛太（本多力）和白洲美加（井本子）等等。

　　三軒家萬智和她的老公屋代課長（後來晉升），將回到公司，這次他們又將面臨何種困難和挑戰呢？劇中描述到銷售房屋時，遇到的困難和難解的人性，並增加了喜歡三軒家萬智的厲害人物留守堂（三軒家萬智小學同學），及公司的政策改變，讓戲劇更添加各種挑戰，層層疊疊，引人入勝，讓《房仲女王 2 大逆襲》憑添更多的可看性。

　　喜歡看房仲女王的電視劇，是因為戲中除了像打怪般，一步一步的獲得勝利，還有女主三

軒家萬智的堅持和理念。她最為人熟知的口頭禪是:「沒有我賣不掉的房子(私に売れない家はない)。短短幾個字,卻代表了很多意涵:不管屋況條件如何,不管屋主個性如何,這都不是房子賣不出去的藉口或理由,而是在於銷售者有沒有能力和有沒有盡力。

三軒家萬智不諂媚逢迎和努力向前的性格,讓人佩服。有時候她的觀點與哲學,可能會讓人跌破眼鏡,然而,她能當上業績 No.1 的房仲女王,絕對有她值得學習之處。此外,她的另外一個觀點,也發人省思。當她說「……不值一提」時,特別堅定。很多人可能會因為他人的看法或是勸告,變得窒礙難行,無法放手去做。所以,這句話變成很有用的座右銘,優柔寡斷和猶豫,是會讓成功從手中溜走的。

如果看夠了傻白甜、善良到讓你翻白眼,還是生活白癡的女主角,想要看看有頭腦又有決斷力的女主角,這部電視劇不啻是很好的選擇。除了劇中人物個性鮮明,故事不拖泥帶水,還有許多讓人學習的哲理。成功,不是只是禮讓或是中規中矩就能得到。持續和智慧,才是成功之道。

碰到和自己理念不合的人，可以試圖溝通，或是把結果呈現給對方看。在對與錯之間，不是只有兩種方式，而是透過不同的選擇，才能得到最好的結果。因為人心難測，在一轉瞬之間，對方可能改變了想法。不過，有可能幾個月，甚至一年，都難以撼動對方頑固的執念。

所以，與其窮盡很多精力，改變別人對你的看法，或是改變他人偏執的想法，不如用行動讓對方信服。善良要有鋒芒，而不是自以為是的包容體貼。人生路上，決定權在你。坐而言不如起而行，朝著夢想前進，別因為他人的聲音而躊躇，go！

《假面飯店》
（マスカレード・ホテル）

文：雪倫湖

　　假面飯店是東野圭吾巔峰作之一，於 2019 改編成電影，由木村拓哉和長澤雅美主演，裡面的彩蛋是松隆子飾演的片桐瑤子，讓人十分驚喜。

　　電影的是以連環殺人案開始，幾個殺人事件，由一條線索牽引，由線索得知，連續預告殺人事件的下一個地點是東京皇家飯店「東京柯迪希亞飯店」，所以新田假扮服務生到這間飯店工作，和前台優秀人員尚美一起合作，找出兇手。

　　木村拓哉飾演調查連環殺人案的警察新田浩介，偽裝成櫃台人員，他一人詮釋兩種職業，表現立體豐富，讓人拍案叫絕。而長澤雅美飾演前台人員山岸尚美，負責教導和幫忙新田，成為其指導員。

　　片中有個飯店客人片桐瑤子，假扮盲客，刁難尚美。這位老婦人的理由是因為先生是盲人，周末要來此聚會，所以先來看看飯店服務和設施。這是一個伏筆，讓觀影者覺得此人不簡單。

　　電影中有個理念，不能透露住客資訊。因此，不管發生何事，都要保護客人安全。隨著幾個飯

店發生故事，會發現很多事情不能只看表面，先入為主反而會錯過很多訊息，容易讓人無法做出正確判斷。最後，之前那個難纏的老婦人片桐再次入住酒店，而新田剛收到資料，片桐瑤子嫌疑重大，其身分和年紀都是杜撰。此時，服務她的尚美已經被制伏，準備行兇，幸而新田趕到，救了尚美。

原來，片桐瑤子原名是長倉麻貴，是受害者松崗的女友。一年前，她來這間酒店準備抓姦，結果尚美不斷拒絕，後來長倉麻貴在外面等了一夜，加上淋雨，所以她失去了孩子。她將這一切歸咎於尚美的無情，想要將之殺害，但是直接動手又怕被懷疑，因此利用其他人佈下這起連環殺人案。

電影中兩人剛開始理念不和，出現嫌隙。因為新田以逮捕兇手為主，但是尚美卻以客人安全為先。經過一段時間相處後，兩人逐漸理解不同工作和職責，出發點自然不同，兩人互動有趣，矛盾又融合，漸漸地，彼此產生一種體諒和信賴感。

　　本片除了劇情精彩，還有發人省思的內容。其實，尚美想要保護客人的想法沒錯，所以她不透漏訊息。只是，連入住都不讓對方入住，這種作法正確與否，值得探討。而長倉將責任推給尚美，是錯誤的思維，難道不是她男友片岡，才是始作俑者嗎？所以，在不同角度，會出現不同的思考模式，與人相處時，將心比心，勿固執己見，換位思考，人生才能更加圓融。

《白夜行》
(びゃくやこう)

文：雪倫湖

　　《白夜行》是改編自日本作家東野圭吾的小說，於 1999 年由集英社發行。韓國和日本都分別改編成電影。東野圭吾的作品精彩度很夠，因此成為改編成電影或電視的常客。尤其《白夜行》這本書，被改編成很多影視作品，讓人印象深刻。

　　本片電影男主角桐原亮司是死者桐原洋介之子。女主角雪穗，是西本文代之女，與亮司同年。片中的男女主角看似純潔，然而隨著劇情推移，卻發現兩人內心世界，讓人細思極恐。除了男女主角，警察笹垣潤三是第三重要角色。他負責調查當舖老闆桐原洋介被殺一案，死者兒子桐原亮司和媽媽和店員都有不在場證明，因此基本上全身而退。之後，兩個嫌疑犯均意外死亡。其中一個是西本文代，所以失去親人的雪穗，被親戚收養。看似案件完結，但這位警察的第六感告訴他，沒這麼簡單，一直把這個案件放在心中，不斷追查，即使事隔多年，他依然不放棄任何線索。時光飛逝，幾年後，被親戚收養的雪穗已經是高中生了。另外，長大的亮司和藥劑師栗原典子同居。後來，雪穗和好友川島江利子加入了舞

蹈團，喜歡上富家公子一成，但對方卻和江利子交往，雪穗用計拆散兩人，主動和一成發生關係。有天，之前在亮司工作的店員，找到亮司和雪穗，表示他知道一些秘密。然而，這個店員不久也領了便當，這讓警察笹垣潤三更加疑惑。雪穗和亮司之間的人，有不少人遭遇意外，這絕對不是巧合吧。

後來雪穗告訴一成有孕，兩人便結了婚。幾年下來，雪穗憑藉聰明和心機，成為家中重要的決策人物。家人都喜歡她，除了一成妹妹美佳對她沒有好感。不久，美佳也出事了，而狠心的雪穗假裝好意幫她保密。

警察潤三抽絲剝繭，試圖還原真相。他找到了一成，才知道對方早已知道雪穗的為人，卻不敢聲張。潤三告訴他多年來查到的線索和推理：當年讀小學的亮司和雪穗在圖書館認識，兩人感情很好。雪穗小時候被迫出賣色相，其中一個客人是亮司父親。某天亮司無意間看到父親正在欺負雪穗，於是失手殺了他。而雪穗母親和其他人的意外，應該是兩人合力完成。之後，兩人

不再見面，讓這些秘密永遠沉入海底。但只要雪穗有麻煩，會透過摩斯密碼，讓亮司幫他。

雪穗新店開幕前夕，警察笹垣潤三新店附近大樓頂頭找到亮司，表示已經知道真相。結果，亮司坦白一切後，跳樓結束一切。

電影由於時間有限，對原者中的角色做了不少刪減。即使如此，電影依然出色，情節流暢，縝密精細，讓人震撼又心痛。所謂的感情，有人是付出，有人是享有。不管如何，在感情世界中，還是必須有底線，不能因為愛而做出無法彌補之遺憾。

《午夜０時的吻》
（キスしに来てよ）

文：雪倫湖

　　《午夜 0 時的吻》這部讓人心動的浪漫電影，是改編自日本漫畫家 MIKIMOTO 凜所創作的日本漫畫作品，於 2015 年開始連載。本片由兩位當紅偶像片寄涼太與「千年一遇的美少女」橋本環奈主演，台灣於 2020 年上映。

　　片寄涼太飾演男主角綾瀨楓，是位當紅偶像，長相俊帥，身材高大，擁有很多粉絲。換句話說，他的戀愛是沒辦法隨心所欲，必須顧及到粉絲和支持者。橋本環奈飾演超級資優女高中生花澤日奈奈，雖然外表看似對愛情不感興趣，然而內心卻是對愛情有憧憬，渴望童話式的戀愛。

　　一個當紅藝人，一個資優學生，原本沒有交集的兩人，卻因為綾瀨楓到日奈奈的學校拍攝電影，有了第一次的接觸。花澤日奈奈無意間發現了綾瀨楓的秘密，兩人因此開始有了互動。日奈奈是個純真又善良的女孩，綾瀨楓漸漸被日奈奈吸引後，幾次相處覺得非常愉快，於是決定交往，甚至把房子的鑰匙都給她。不過很有趣的一點是電影中兩人雖然是情侶，有口罩之吻，鼻頭之吻，綾瀨楓卻沒有真正的吻過她。之後，兩

人戀情被曝光，綾瀨楓很多粉絲脫粉，還有很多粉絲對日奈奈進行言語攻擊，因為現實和種種原因不得已選擇分手。分手後日奈奈很傷心，此時身邊的男性好友對她展開追求，但她始終忘不了綾瀨楓而拒絕了對方。兜兜轉轉幾年後，綾瀨楓得了獎，成為實力又有底氣的演員，這意味著他有籌碼能決定自己的戀愛了。有天，男閨蜜邀請日奈奈一起看電影，給了她電影票，而另一張電影票他澤寄給了綾瀨楓。綾瀨楓和日奈奈最後兩人在電影院相遇，綾瀨楓終於吻了日奈奈，並為她穿上水晶鞋。

這部片很有意思的是，除了各種讓人臉紅心跳的言情小說橋段，充滿粉紅泡泡，且劇中其實沒有真正的壞人。譬如綾瀨楓前女友雖然騙了日奈奈兩人復合，但因為女主角的單純而坦白，綾瀨楓的經紀人在收到電影票之後，並沒有從中作梗，將之丟掉，而是拿給了綾瀨楓。還有，追求者最後竟然還用心促成兩人。總之，這是一部讓人看了沒壓力，隨著純愛劇情的推進，顴骨漸漸升天的戀愛電影。

　　電影更帶給人們很多不同的感受，有的是
具有意義的、有的是發人深省的、有的是讓人面
對現實，有的則給人無限想像。不一定是具有重
大的電影才是好電影，有時候看看這種輕鬆浪
漫電影，不但能減輕壓力，也能感受愛情的甜蜜，
回到純粹的小美好。

《嫌疑犯 X 的獻身》
(Suspect X)

文：雪倫湖

　　《嫌疑犯 X 的獻身》於 2008 年在日本上映，改編自日本作家東野圭吾的推理小說，獲得 2006 年的「本格推理小說 Best10」的第一名。《嫌疑犯 X 的獻身》本書是東野圭吾發表作品中，被最多語言翻譯代理的作品，改編成很多影視作品以及舞台劇，讓人印象深刻。日本、韓國和中國都分別改編成電影，本片亦被提名 2009 年香港電影金像獎最佳亞洲電影獎。東野圭吾的作品精彩度很夠，因此是改編成電影或電視的常客。

　　本片主要演員是福山雅治和柴崎幸。福山雅治飾演湯川學，而柴崎幸則飾演內海薰。如果看過《破案天才伽利略》，想必非常熟悉這兩位主角。這部電影是福山雅治大銀幕的處女作，蟬聯日本四週票房冠軍，是非常好的開始。其他主要演員還有飾演石神哲哉的堤真一和飾演花岡靖子的松雪泰子。不得不說堤真一精采的演技，將角色變得更立體更引人入勝。選角非常成功貼切，讓這部電影更加出色。

　　電影以河邊男屍為序幕，河邊有一名男性死者，警方判斷是他殺，但因為面容無法辨認，

指紋被燒毀，一時查不出死者身份，後來經過縝密的調查，判斷出死者是無業遊民富樫慎二。這件謀殺案由刑警內海薰調查，遇到瓶頸的她，請帝都大學的天才物理學教授湯川學幫忙。隨著調查越來越深入，很多秘密也浮現水面。

調查後，發現死者的老婆花崗靖子獨自扶養女兒花崗美里，在一家便當店工作。和富樫慎二離婚後，因為不堪對方的糾纏和勒索而多次搬家。隔壁鄰居石神哲哉目前在高中任教，單身的他，每天的樂趣就是去同一間便當店買午餐，因為鄰居花崗靖子在此便當店任職，所以每天看她一眼，短暫接觸變成他的小確幸，對花崗靖子有著難以言喻的情感。

當內海薰和湯川學提到石神哲哉時，才知道對方和湯川學是同屆畢業生，在數學方面是非常有才華的天才，堪稱百年難得一見。湯川學言語間對他稱讚不已，當年兩人惺惺相惜，因此對他有很深的印象。隨著湯川學拜訪了一些朋友，發現這起謀殺案，石神哲哉扮演的重要角色。只能說物換星移，如今人事似乎已經全非。

　　這起案件究竟是如何發生，要回到那一天，花崗靖子的前夫富樫慎二再度找上門，胡攪蠻纏一番，兩人起了激烈爭執，結果靖子失手誤殺了慎二，正當她和女兒嚇到不知所措時，鄰居石神哲哉如救命神索般出現在眼前，表示他會幫忙處理，讓她們放心。即使他心思如何縝密，頭腦如何聰明，但是世界上不存在完美犯罪，究竟湯川學會如何由蛛絲馬跡，找出破案的關鍵？

　　愛情究竟有何魔力，讓人可以拋開一切。面對石神哲哉的犧牲，已不知道愛情為何物的花崗靖子，該如何做出抉擇？愛一個人，可以讓自己犧牲到甚麼程度，看完這部電影，對於愛情你會有另一番的見解。這是一部扣人心弦的電影，值得細細品味。

《芳醇》另譯:
《愛戀花語》(Mellow)

文:雪倫湖

　　《芳醇》於 2020 年在日本上映，由田中圭和岡崎紗主演，是一部淡淡的純愛電影。《芳醇》在台灣翻譯成《愛戀花語》，不過我更喜歡《芳醇》這個片名，感覺更能體會出電影帶給人的感受。

　　男主角夏目誠一（田中圭飾演），是花店的老闆，他喜愛這份安穩又舒適的工作，所以對工作和客人報以真誠。夏目的姐姐有時會把女兒紗帆帶來花店，請他幫忙照顧，夏目對這個外甥女很好。夏目誠一個性溫和縝密，對人永遠親切和善，所以讓人不由自主的親近他，與他攀談，甚至產生粉紅的甜蜜幻想。花店裡的客人來來去去，有人真的想買花，有人只是想與他聊天。有天，夏目的常客麻里子太太(友坂理惠飾演)，突然表示對他產生愛慕，並向丈夫修二提出離婚要求。因為夏目的細心和溫柔，導致麻里子太太產生錯覺，才會做出衝動決定。修二覺得荒唐，聽完老婆心動的原因，推知只是單方面的迷戀，只好打了夏目，保留老婆面子。

　　有天，高中女生宏美來花店買花，向學姊洋子告白。兩人午餐時常常到頂樓聊天，宏美很喜

歡這段時光。正當宏美沉浸在這樣的感情中，洋子卻請宏美跟她一起去告白，而這個告白對象就是花店老闆夏目誠一。

夏目其實心中早已有人進駐，只是他個性，缺乏告白衝動和勇氣。這個夏目有好感的女孩正是拉麵店老闆木帆（岡崎紗繪飾演），他常常去吃木帆主的拉麵，看看她的一切、傾聽她的想法、感受她的生活、品嘗她的話語。即使沒讓對方知道自己的心意，卻有種甜蜜的感覺。直到有天，木帆告訴夏目她即將到美國遊學，所以拉麵店將不再營業。夏目開始感到憂慮，他的生活終於掀起波瀾，不如以往的平靜。最後，他終於勇敢一次，鼓起勇氣向木帆表白。

有人可能會覺得這部電影就像男主角的生活一樣，不急不徐，安穩寧靜。然而，電影裡面由很多小事串聯，看到不同年齡層對於愛情的態度為何，看出不同的內心世界，反而讓整部電影變得很有意思。

表白的結果或許未盡如人意，但是如果不表白，答案永遠是否定。表白時或許羞澀，或許緊張，然而，這段歷程卻是難以忘懷，是生命中

甜蜜的角落，即使事隔多年，依舊不曾抹去。人生，與其在後悔中，不如讓自己勇敢一點，活在當下。

《我的恐怖室友》
（ルームメイト）

文：雪倫湖

　　《我的恐怖室友》這部讓人驚豔的驚悚電影，改編自日本作家今邑彩所寫的推理小說，由古澤健執導，北川景子、深田恭子和高良健吾主演。兩大美女首度合作，激起恐怖嚇人的「同居火花」，讓人拍案叫絕。

　　派遣職員萩尾春海（北川景子飾演）情感豐富又纖細，某天因車禍被送到醫院，雖然並無大礙，但由於腿部骨折，頭部受重擊，所以需住院幾天。幸運的是，受到善良貼心的護士西村麗子（深田恭子飾演），悉心照料，兩人由陌生人漸漸熟稔，成為知心好友。

　　出院之際，麗子邀請春海一起合租房子，由於兩人個性契合，相處愉快，而且麗子還幫她和肇事者工藤謙介（高良健吾飾演）以及保險公司協調，因此，春海對麗子充滿謝意，產生依賴，所以同意這項建議。隨著時間流逝，兩人相處時間越多，春海發現麗子跟她之前認識的有點不同，讓她心生疑竇。麗子出現一些無法解釋的行為，舉例而言，麗子有時講話彷彿變成另外一人，讓春海感到疑惑又不解。外表溫柔的麗子，有時變得讓人毛骨悚然。家中發生的怪事，讓春海感

到擔憂。之後，甚至還發生殺人事件，讓春海更加害怕。隨著劇情抽絲剝繭，謎題一一解開，撥雲見日之際，竟是如此讓人難以接受。究竟春海該如何逃離深淵，讓自己生活再度恢復平靜。抑或是，造成這一切麻煩漩渦的是另有其人呢？

　　不到最後一刻，絕對猜不出答案為何。真相大白的一天，卻讓人無法置信卻又不禁感傷。在此，本故事最重要的「原因」，我不準備破哏，讓有興趣觀賞的觀眾，能隨電影高潮迭起的劇情，感受這部電影的驚恐和衝擊。

　　值得一提的是，選角非常成功。深田恭子在電影裡的演技和外貌都讓人讚賞。而北川景子的外表非常適合這個角色，讓觀眾不由自主地對她抱以同理心。

　　本片之所以恐怖，因為題材是貼近日常生活的「室友」題材，很多人讀書或工作時，曾經有和別人合租房子的經驗，或許你認為熟悉的室友，他有不為人知的一面，只是你不曾察覺。事實上，愈貼近生活的電影，感受會更深刻。電影精采絕倫，細心經營人物之間的關係，一切似

乎意料之中，卻又意料之外。因此，推薦大家有
空觀賞這部影片，絕對大呼過癮。

《圈套劇場版 4：最後的舞台》
（トリック劇場版ラストステージ）

文：雪倫湖

　　《圈套劇場版 4：最後的舞台》是朝日電視台出品的電視劇《圈套》衍生出來的電影，是本系列的大結局。《圈套》系列的作品，開始於 2000，在 2014 年由《圈套劇場版 4：最後的舞台》畫下完美結局，陪伴觀眾十四年。這部作品，內容豐富，幽默又有趣。更重要的是，男主角阿部寬和女主角仲間由紀惠，兩人都是一時之選，將角色刻畫的出色又立體，對電影加分許多，讓觀眾留下深刻印象。

　　《圈套劇場版 4：最後的舞台》非常精采。來自村上商事株式會社的加賀美慎一（東山紀之 飾）來拜訪上田次郎（阿部寬 飾）。因為公司獲得某個未開發秘境的開發權，但遭原希子飾演的巫醫和其地域的部族強烈反對。這個巫醫會預知未來，會詛咒別人，深受他們信任，對她言聽計從，為了讓此部族居民離開，只有拆穿巫醫計謀，才能順利完成開發。因此，加賀美慎一才會來拜託上田次郎教授，希望教授能透用科學或其他方式來給予協助。

　　如同前幾集一樣，上田次郎找山田奈緒子（仲間由紀惠 飾）參與此事件。山田奈緒子自

詡為超人氣天才美女魔術師，然而她的生活卻不甚如意。當她聽到上田次郎表示有免費的海外旅行時，決定答應前往。在機場時，他們遇到加賀美慎一的妻子和女兒，女兒對加賀美慎一說每天都會唸這幾句話，讓自己保持健康。上田次郎和奈緒子才知道原來其女兒之前患了怪病，絕望之際獲得某位醫生相助而逐漸康復，對方要其女兒每天念這些話語。這看似插曲，卻是整部電影的翻轉之處。

抵達目的地後，在當地擔任醫生的谷岡將史（北村一輝 飾）和被奈緒子搭救的刑警矢部謙三（生瀨勝久飾）和他們一同前往神祕村落。

期間醫生谷岡將史和其他開發人員相繼死亡。上田次郎以科學方式探討原因，而奈緒子獨自前往山洞，向女巫拆穿一切，卻意外發現救活加賀美慎一女兒的人，就是這個巫醫。一切昭然若揭，眾人才驚覺原來這一切都是加賀美所主導，引導他們來這個神祕村落。

當一行人再度前往山洞和巫醫會面時，發現她已奄奄一息，臨死前遞給了奈緒子一樣物品，是治療加賀美慎一女兒的藥。後來，奈緒子

向眾人表示巫醫要她繼承其衣缽，支配村莊。山田奈緒子自從來到這個地方後，一直夢到火球爆炸，這個災難讓她非常不安。終於，上田次郎推測出火球出現原因，來山洞找到奈緒子，表示這裡即將爆炸，希望帶她一起走。然而，奈緒子卻想犧牲自己，靠自之力拯救大家。此時，奈緒子向上田表示，她是勵志做天才美女魔術師的人，如果存在死後世界，一年後，她會找出方法和上田聯絡。最後，她點燃火炬，掉入深淵。

一年後，上田仍未放棄找尋奈緒子，回想很多兩人相處的片段，心中無限感慨。當他正準備離開辦公室，奈緒子以疑似貞子的樣子出現，為他展現之前表演過的錢幣魔術。上田眼眶泛淚的看著奈緒子，情緒洶湧，一切盡在不言中。

《圈套》從 2000 到 2014，整整 14 年的戲劇，陪伴多少人的青春。裡面有些哏，如巨根和假髮，讓人會心一笑。尤其男女主角內斂的情感戲，傲驕的上田教授，面對執著、樂觀、有正義感的奈緒子，總是拐彎抹角的對其表達關心，卻讓人心動。結尾山田奈緒子到上田次郎辦公室，表演 14 年前初見面的魔術，電影畫面將 14 年

前表演魔術畫面和現在的畫面交叉呈現，讓人感觸特別深。這種前後呼應的感覺，引人入勝，兩人之後應該能過著幸福快樂的日子，這完美的結局，讓大家 14 年的圈套歲月，畫上更深刻記憶的永難磨滅的回憶。

《秘密》—（Naoko）

文：雪倫湖

電影《祕密》是根據日本著名作家東野圭吾懸疑小說改編而成，為東野圭吾第二部獲得大獎之作品，由廣末涼子和小林薰主演。故事開始是男主角杉田平介（小林薰飾）的老婆直子（岸本加世子飾）和就讀高中的女兒藻奈美（廣末涼子飾）兩人乘坐的公車，由於司機睡眠不足打瞌睡，加上道路險峻，結果出了嚴重車禍。即使司機驚醒過來，卻已無力回天。平介的妻子直子不治身亡，但是當女兒清醒過來時，叫了他的名字，他意外地發現直子的靈魂進入女兒身體，而女兒靈魂消失了，他們決定保密這件事。平介和直子兩人是相愛的，但是兩人身分是不允許在外人面前表現出這樣的情感。在外人面前他們是父女，在家裡他們相處的方式夫妻，每天出門前，直子會摸摸平介的下巴，這是兩人之前親密的舉動。兩人的情感和真實身分，是無法言喻的秘密。由於沒辦法戴著婚戒，女兒把小熊剪開一個小洞，把戒指放進去，帶在身邊。直子用著女兒的身體讀完高中，而且每天努力讀書考上了醫學院。有天平介和女兒外出用餐時，遇到肇事司機的兒子根岸文也，因為對方錢包丟了，所以平介幫他付了帳，文也是個正直的人，第二天馬上

前往平介家還錢，交談後，平介對這個年輕人頗有好感。女兒上了大學之後，交際變得多元，認識了不同世界的人。平介由於過度擔心竟然裝了竊聽器，偷聽女兒和朋友聊天電話內容，最後被發現了而產生爭執。平介心裡苦因為他身邊不乏喜愛他的人，但因為妻子，他只好拒絕。有天，他對女兒表示不再干涉其生活，其實兩人都很痛苦。隔天，直子假裝女兒的靈魂回到身體，當平介和她解釋這段時間發生的事情時，女兒暈了過去。醒來後，又變成直子。平介很開心，因為他似乎同時擁有妻子和女兒。有天平介帶女兒去根岸文也的拉麵館用餐，兩人對彼此印象都不錯。快樂時光總是容易結束，某天黃昏直子告訴平介，今天是出現的最後一天，兩人淚流滿面，不忍離別。幾年後，平介女兒和肇事司機的兒子結婚了。結婚典禮過後，女兒到爸爸身邊告別，沒想到女兒竟然如妻子般，輕撫他的下巴，這是只有兩人才知道的動作。這時杉田平介恍然大悟，原來一直都是妻子直子啊，只是假裝成女兒罷了。平介對著女兒說了恭喜，兩人表情複雜，心中五味雜陳，而日子依舊要前進。

　　男主角小林薰演技純熟，將男主角平介的心境表現的淋漓盡致。由理解肇事者司機的兒子，而不是以仇恨之心對他咆哮，可以推知平介是個善良又心軟的人，因此直子才一直無法離開他吧。值得一提的是，廣末涼子演出這部電影時才十九歲，憑藉本部電影得到主演女優等獎項，因為她將這個角色表演得如此鮮活，如此立體，讓人非常驚豔。

　　好電影，除了情節扣人心弦之外，演員精湛和出色的演出，更讓電影有加成作用。電影《祕密》就是如此的作品，讓人回味再三，感動萬分。

以生命拯救生命——
《透明的搖籃》
（透明なゆりかご 産婦人科
医院看護師見習い日記）

文：李維

　　以婦產科為主題的劇集無論在什麼地方都有，劇集所標榜的不外乎是婦產科醫護人員的工作如何偉大、拯救和迎接生命誕生是如何神聖和令人感動云云。改編至漫畫的 NHK 劇集《透明的搖籃》也難免需要對新生命的來臨歌頌一番，不過與一般婦產科主題劇集不同的是，《透明的搖籃》帶出的是人生的無奈，讓觀眾的代入感更強。

　　《透明的搖籃》是 17 歲女主角青田葵在高中畢業後到一所建於小鎮海邊的婦產科醫院實習的故事。青田葵和她的醫院同事遇到的個案中，有隱瞞著父母前來尋求協助的未成年懷孕少女，有期待懷孕已久的女士終於如願卻發現自己有頑疾，所以必須從自己的生命和孩子的誕生之間作出抉擇，也有執意要墮胎，若對她阻止便選擇自殘的少女。

　　其中一個最令我印象最深刻的故事，是一對期待女兒誕生的夫婦，丈夫町田陽介和妻子真知子都是身體壯健的年輕人，多次產檢結果都沒有異樣，分娩程序預計也不會出現什麼意外。本身是牆壁畫師的陽介更在迎接新生命到來前為醫院義務繪畫外牆。可是幸福卻不是必

然，真知子分娩過程相當順利，女兒也健康誕生，可是卻因為分娩時子宮流血不止，搶救無效離世，原本是喜事卻被哀傷完全掩蓋。

再樂觀的人都肯定無法接受這種突如其來的打擊，所以從前對所有人都很和善的丈夫陽介變得對醫院的醫護人士憎恨，甚至忍不住向院長揮拳洩憤，還把沒完成的醫院外牆壁畫毀掉。最令陽介感到絕望的是，由於整個手術過程都沒有失誤，所以無法對醫院及相關醫護人員作法律上追究之下只能黯然消失在眾人視線。

不過陽介和醫院的故事並沒有就此打住。過了一段時間後，主角小葵在附近的嬰兒用品店閒逛時竟然遇上獨自背著女兒的陽介，小葵覺得沒面目再見陽介所以故意躲開，不過還是被陽介發現了。或許是時間確實能幫助治療傷痛吧，陽介主動跟小葵打招呼，還在大雨之下開車送她回家。小葵發現在產檢時對照顧小孩一竅不通的陽介，竟然已經懂得獨自照顧只有數個月大的女兒。陽介在小葵開口提問之前便回答說：「或許時間確實能撫平一切吧，當我發現必須獨自照顧好女兒的時候，便自然地嘗試為她學懂做好每一件事，忙著忙著，也沒時間和力氣去哀傷和怨恨什麼了。」

雖然明擺著知道這是戲劇情節，不過陽介這番話聽起來確實令人茫然，背負著照顧女兒的責任讓他必須往前走，無論前路是多麼艱苦，也令人想起如果沒有妻子遇上橫禍，這三口子會是多麼幸福的家庭呢？

NHK 雖然是日本政府營運的電視台，不過對於例如是墮胎等具爭議的話題，也沒有要求「政治正確」，讓本劇在劇本完整度上大大加分。當然 NHK 的短篇劇集節奏較平淡，不會有太多的官能刺激和煽情對白和劇情，本劇也不例外，所以可能要讓觀眾需要花一點耐心去細味。由於本劇是患上阿斯柏格症的作者以往親身經歷改寫的故事，所以調子偏向悲觀，不過本劇有不少場景是在美麗的小鎮海邊拍攝，美景對沖淡觀眾的負面情感有很大的幫助。最後飾演女主角的 16 歲天才女演員清原果耶雖然因為是首次擔任主角，表現只屬中規中矩，尤其是沒能演出阿斯伯格症患者的模樣，可是在一眾前輩演員面前也沒有被比起去，是值得繼續期待的新生代演員。

失意成就經典──
《悠長假期》（Long
Vacation）

文：李維

　　1990年代是日劇在亞洲最興盛的年代，很多時至今日仍然家傳戶曉的劇集便是在這年代首播。1996年夏天首播的《悠長假期》更被譽為日本愛情劇集的經典，所以在2020年新冠肺炎疫情下，亞洲各國的電視產業拍攝工作受延誤甚至停頓，令電視台需要重播經典劇集「救急」之時，《悠長假期》幾乎是亞洲各國電視台的必備之選。雖然已經事隔四分一世紀，不過仍然能引起不少網友討論和再次追看，這就是經典劇集的厲害之處。

　　我也因為這次的重播熱潮而再次看了一遍，上一次收看大約已經十多年前的事，所以這次重看的感覺確實有一點不同。也許是人生閱歷增加了，所以對於這種以純愛為主題的劇集竟然有點不以為然，特別是一眾本來在愛情上過得不如意，事業更是失意的主角們，竟然只需要為愛情而煩惱，卻彷彿不會因為沒有固定收入而為生活憂慮，現在看起來確實有點讓人出戲（請原諒我的世界觀過於現實）。當然這是1990年代亞洲經濟狀況普遍算是不錯的時候拍攝的作品，那時候人們的生活擔子沒那麼重，所以才

可以將生活壓力拋諸腦後，以追尋夢想和愛情為最重要的目標吧。

當然上述問題某程度上是我有點吹毛求疵，《悠長假期》到了今天看起來還是舒服。木村拓哉、竹野內豐、松隆子、稻森泉和還是新人的廣末涼子等主要演員本來就是帥哥美女（相反我一向都覺得山口智子有點成熟並不算很美，不過演起來很平易近人所以不會對她反感），所以只要有平穩演出也足以讓劇迷買單，讓此劇已經成功了一大半。這一批演員除了山口智子，其餘全是二十來歲出道沒多久的新晉演員，他們後來也把握機會，在演技上不斷進步，成為獨當一面的知名偶像，沒有浪費他們的天賦，所以我實在很佩服當年負責挑選演員的工作人員。

雖然我提及過這種從來不會多提及愛情以外東西，彷彿人生就只有愛情的純愛劇集很令人出戲，放諸現在恐怕已經不會太受歡迎，不過這反而是令《悠長假期》在渡過四分一世紀後的今天仍然為人津津樂道的因素。箇中要點是《悠長假期》將男主角瀨名秀俊和女主角葉山南描繪成愛情和事業皆失意的人，所謂「人生不如意

事十常八九」，面臨失意時刻可說是每個人的人生必經階段，甚至可能是大部分人生的寫照。追尋事業再進一步卻始終力有不逮、暗戀對象如何努力都追不到，卻轉瞬間被自己覺得爛的人搶走、結婚前一刻才被悔婚甚至這時才知道被劈腿、事業上突然發現自己風光不再甚至連立足之地都沒有⋯男、女主角這些遭遇讓觀眾看起來反而感到安慰，因為大部分觀眾應該不會比主角們慘吧，某程度上是治癒了不少觀眾，也成為 24 年後的今天，《悠長假期》仍然讓人可以看得投入的原因。

男女不可能平等—
《我的事說來話長》
(俺の話は長い)

文：李維

　　男女性別平等是近年在全球各地都熱烈爭論，也一直無法取得共識的議題。筆者並非甚麼專業或是維權人士，所以不會對相關議題作出什麼驚人分析。只是看了日劇《我的事說來話長》後，就明白社會大眾對兩性的期望上根本不可能是平等的。

　　《我的事說來話長》的主人公阿滿是一名大學畢業後用打工的積蓄實現成為咖啡店老闆的年青人，可是由於經常嫌棄顧客不懂欣賞咖啡把顧客趕跑，導致咖啡店撐不過一年便關店大吉，然後竟然成為一個無業游民長達 8 年，後來愛跟他鬥嘴的姊姊一家因為住戶要裝修所以搬回來住，也因此令阿滿的心態有所改變的故事。這部劇集在首次播映的時候並沒有受到太多關注，可是劇本的細節確實寫得不錯，尤其是這部劇集有很多阿滿與姊姊之間的爭吵情節，這些情節本來是很不討好而且很煩人，不過演員演繹起來卻是相當生動有趣，甚至讓人覺得看到他們在吵嘴是一種娛樂和享受，這就是演員和劇本的功力都很高才可以做到。

　　阿滿雖然是一個無業游民，不過他很清楚什麼是自己想要的東西，雖然他把開店時使用的咖啡用具留下，可是他明白自己根本不打算再開店，留下來也只是因為捨不得，所以當找到下台階之後便毫不猶豫地把這些昔日珍而重之的「戰友」賣掉。另一方面他不是不想工作，只是認為眼前看到的工作都不是他能提起精神去做的，所以寧願宅在家不花錢，或是在替母親買東西的時候收起找續得來的零錢渡日。由於他的思路很清晰，當別人希望勸他重返社會工作的時候，他反而可以用言語將對方反駁得啞口無言，甚至有時成功說服對方活得跟自己一樣，同時他對身邊的人物事物都很在意，往往在別人遇上謎團時可以協助他人渡過難關，所以身邊的人總是無法說服他，連他的母親也放棄勸說，只能無奈接納兒子「頹廢」下去。

　　後來阿滿有機會替經常光顧的酒吧的女老闆擔任家庭主夫的工作，而且還一度發展成同居關係。可是當阿滿跟女老闆說人生目標是要成為她的後盾時，女老闆卻明言對他失望。阿滿認為女老闆對他不了解，所以立即離開並結束這段關係。及至劇集結尾阿滿終於立下心腸重

新出發．脫下一直穿著的休閒服換上西服去應徵議員秘書的工作，途中遇上女老闆並獲對方揮手示意要他加油。

筆者想著如果阿滿是個女的，或許根本不會有人在意「她」在家宅了多久，也不會被心儀對象認為做一個出色的「賢內助」是令人失望的想法。這些就是父系社會建立以來牢不可破的觀念，男人必須肩下的擔子是不可能卸掉，比如是為家庭謀生和保護家庭。

所以角色如果掉換了，在社會人士看起來就似乎是難以接受的事。比如是男生如果有超過 1 個月沒有工作，就很可能被視為失敗者，在家人眼中更是不能接受。相反如果是女生的話，很可能在數以年計的時期沒有工作甚至沒有人生目標也沒所謂，因為外界認為只要她找到個可以肩起她一切的好老公就萬事足矣。

當然筆者身為男性，也認同男性有一些責任是不能推卸，只是男人偶爾也想透透氣都好像被所有人當作重罪犯一樣也實在太嚴苛。如果社會大眾沒有改變這些既定觀念，那麼男女兩性之間是根本不會平等。

抱憾與釋然只在一瞬之差——
《秒速五公分》
（秒速5センチメートル）

文：李維

　　《你的名字》令動畫電影導演新海誠被譽為可與宮崎駿比肩的動畫大師，也令新海誠的其他作品，無論是在《你的名字》以前推出的，還是及後的《天氣之子》都成為影迷和動畫迷趨之若鶩的作品。比起《你的名字》，筆者更喜歡新海誠十多年前的舊作《秒速五公分》，這部影片故事簡單，卻足以令人對青春和愛情喚起一聲嘆息。

　　《秒速五公分》是以男主角遠野貴樹的三個不同人生和愛情階段分為三個小故事，也是藉遠野貫穿三個可以獨立出來看的故事。第一話《櫻花抄》是描述國中二年生遠野將從東京搬到鹿兒島，在離開前冒著風雪獨自乘坐 JR 鐵路到北關東栃木縣與小學情人明里相會。第二話《宇宙人》則是以鹿兒島高三學生澄田的角度，描述單戀遠野卻明知道對方只想回東京升讀大學，自己只是對方生命過客的故事。第三話《秒速五公分》則是遠野已經成為社會人，卻在火車平交道前與看起來是明里的女子擦身而過，可是當遠野希望回頭看清楚已經走過對面的女子

是否明里的時候，火車卻在這時駛過。當火車離開後，女子已走遠了…

遠野和明里在第一話《櫻花抄》只有 13 歲，可是遠野卻很用心的為了前往遠處與明里相會，特別刻劃乘車路線圖和所需時間。在日本乘坐過電車遠行的朋友都明白，要不斷轉車才可到達目的地是相當惱人的事。而且由於故事背景是在 1990 年代，那時候並不能將現在拿出手機上網便查到最快到達目的地的乘車路線，所以對於十幾歲的少年來說，這決心還是蠻大的，而且還是在寒冷的冬天遠行。雖然因為遠野千算萬計都想不到遇上大風雪導致列車一再誤點，而且列車在雪地上停駛 2 小時，令遠野甚至想過放棄折返，不過他沒有放棄，從本來的晚上 7 時到達最終變成 11 時才到達，結果明里還是遵守約定等他，並一同渡過愉快的晚上。

從第二話《宇宙人》主角澄田的眼中看來，縱然已經與明里分別了 5 年，彼此也再沒有聯繫，遠野的眼中根本沒有近在眼前的自己，卻只有彷彿宇宙那麼遙遠的某一個人，也令澄田本來希望在與遠野分別之前表白，也因為害怕很

可能被拒絕而寧願埋藏心底。可是遠野心中對明里的感情，卻似乎又並非像澄田所想的那麼牢不可破，因為她看到遠野經常用手機寫短訊給某人，卻不知道遠野只是寫一些從來不會發出去的短訊，這當然是遠野沒有明里的號碼而無法送出，可是既然從前會以家用電話和書信跟明里聯絡，那麼其實是可以問到對方的手機號碼，也不用這樣的單相思吧。當然鹿兒島跟栃木的距離在高中生來說是非常遙遠，比作是2020年的今天，光是乘車時間也需要8.5小時，高達 3.2 萬日元的單程車費更是巨額金錢。當然，如果遠野還有當年的雄心壯志的話，又怎會辦不到呢？畢竟空間的距離對於感情的考驗實在太大，縱然是成年戀人和夫婦，在 2020 年因為新冠肺炎疫情被逼分隔兩地接近 1 年也會出現感情問題，何況是多變的年青人呢？所以，如果澄田肯走出表白這一步，故事也可能完全不一樣。

到了第三話《秒速五公分》，明里這時候是為了嫁作人婦而從栃木再臨東京，遠野則縱然有了交往 3 年的女友也似乎對明里有一點牽掛。可是畢竟過去了便是過去了，縱然很多以往的

回憶突然鑽進腦海，他也不知道明里現在到底是怎樣，就算在平交道上見到疑似對方的身形已走遠，也沒有半點追上去的意思，反而是像釋然般的一笑置之並繼續前行。當然如果他願意追上去，縱然對方或許會拒絕他，又或是也希望延續舊情，世事有無限可能，沒有嘗試過是沒有絕對的結果。但更可能事實是遠野本身已對這段感情化作青春的回憶，只是找到一個下台階頓然放下而已。世事就是如此，一個信念、一個決定、一個行動，便對往後的人生帶來截然不同的結果。

感
想

影
畫

日
本

相識是緣份—《NANA》

文：李維

　　或許不少人都曾經想過，在世上的某一角度是否有另一個自己存在呢？如果他/她是確實的存在，又會是一個怎樣的人呢？日本漫畫家矢澤愛在 20 年前就把這些幻想透過漫畫，繼而在 15 年前推出電影版，讓這個可能在大部分人腦海中都存在過的想法展現眼前。雖然是「世上的另一個我」，不過在《NANA》中的「另一個我」是無論在個性、際遇和外貌上都是南轅北轍，卻反而因此成為扶助彼此渡過人生低谷的摯友，打破性格不合便難以相處的謎思。

　　《NANA》的故事是圍繞著兩個同樣名叫「なな（NANA）」，除了名字外幾乎沒有共通之處的 20 歲女孩相遇並成為摯友的故事。由於是孤兒所以個性獨立，並在北方家鄉前往東京追逐搖滾音樂路向的大崎娜娜，在受困於風雪下的新幹線車廂與鄰坐的小松奈奈相遇。奈奈也是因為尋夢前往東京，可是她只是為了希望與在東京念大學的男友纏在一起才上路。就是這個巧合的環境之下，兩個名字一樣卻完全不同的人相遇，起初娜娜對個性完全不同的奈奈沒有好感，甚至下車後奈奈希望將娜娜介紹給前

來迎接的男友認識，卻發現對方早已不辭而別。

　　不過命運既然將這兩個女孩牽在一起，就算看起來彼此沒有什麼交集的可能，縱然偶爾的相遇也只是萍水相逢，到頭來總是會讓人走在一起。娜娜和奈奈不久後竟然在尋找租住的公寓時，因為同時看中同一所房子而再次相遇，而且更合租那一所房子變成同居室友，至此兩個生活在不同世界的人便走進彼此的圈子。奈奈後來遇上男友搭上女同學，工作也因為腦筋不靈活而被認為態度散漫，到後來甚至被解僱，安慰她、協助她渡過難關的是娜娜。當奈奈知道娜娜仍活在前男友的陰影下之時，就輪到奈奈邀請娜娜一起去看前男友的演唱會，讓娜娜面對和作出了結。

　　人與人之間的偶遇和相交就是這麼難以理論，比如是不少人從小學踏入國中，或是中學轉到大學的階段，或許會因為與以往的朋友離別，要獨自前往將來未知的世界感到恐懼和疑惑，不過往往卻在新環境當中與出乎意外的人相遇，甚至與看起來個性不合難以相處的人成為往後一起走過重要階段的親密戰友。筆者也曾經試

過在外地乘車時與陌生人聊天，卻發現與對方相當合拍，往後也成為可以交心的好朋友，所以緣份這回事是多麼令人難以預料哩！

《NANA》描述的是女生之間的友情，坦白說身為男性的筆者到了 2020 年末再看一次，確實不能完全感受到影片和漫畫原著感動萬千女子粉絲的程度，是如何大得在電影上映 15 年後，連中國的影視人也計劃拿出來重拍一次。不過這影片在選角和作為主軸的歌曲都非常出色，飾演娜娜的中島美嘉和飾演奈奈的宮崎葵在此片播映後，分別成為日本當紅的音樂人和女演員，而當時她們只有二十來歲。至於主題曲《Glamorous Sky》和插曲《Endless Story》更是時至今天仍然有不少人翻聽的經典金曲，可見這部片在 2005 年上演時是多麼令人震撼。

超乎常人到底是福還是禍？
——《BORDER》

文：李維

　　《超人系列》電影中的經典對白：「能力愈大、責任愈大」成為近年不少人心目中的金句，不過如果擁有超乎常人的能力，除了可能要背負比一般人重的擔子，也很可能要承受更多的心靈痛苦和傷害。如果要選擇的話，你寧願是希望擁有超凡能力還是平庸至極的人生？

　　改編至連載漫畫的日劇《BORDER》就是名為石川的警員擁有通靈能力後的故事。在擁有通靈能力之前，石川是一個經常破不了案而遭警視廳領導層責備的警員，正當他準備決定放棄辭職之前，卻因為一次偵察行動中腦部中槍，子彈留在腦袋中，不僅大難不死還因此擁有看見案情未破的死者靈魂。正因為擁有這能力，讓石川得以從死者口中獲得重要情報，成為屢破棘手案件的出色警員。不過每次通靈後都要承受很厲害的頭痛，而且由於死者的靈魂是失去被殺前的記憶，所以縱使獲得「當事人」的口供也要經過一番調查才能破案，在破案前帶給石川的是更大的內咎感和無奈，因為與死者直接互動卻還沒能幫助死者沉冤得雪，反而令他的心靈更感痛苦。也許由於石川擁有通靈能力之

後更感痛苦，所以這部劇的影像都是以陰暗的色調為主軸。

後來醫生告知石川有機會為他拿走殘留在腦內的子彈，不過如此一來便很可能失去通靈和為死者破案的能力。這時石川因屢次為死者昭雪而形成的「正義感」愈來愈強烈，不僅想法和使用的破案方法愈來愈偏激，甚至過了界線，所以石川決定放棄手術。而石川亦在用盡方法都沒能找到證據指控將小孩殺死的兇手安藤時，卻受不住安藤的挑釁而把對方殺掉，擁有超凡能力的「正義之士」卻成為謀殺者…

在現實生活中，就算不是擁有超凡能力，只要某些人的想法和言行看起來比一般人聰明和厲害，也會成為不少人羨慕的對象。不過比一般人看得遠，能力較高之士的心目中，又會否對每天面對的現實加倍的感到無奈呢？畢竟就算一個人能力多強，也有很多能力上觸及不了和解決不了的事，比如是群眾不斷幹蠢事導致社會愈來愈敗壞，連行之百年的常識也因為群眾水平愈發低下而「進化」為非常識，非常識至群眾不能接受，這時候如果還是「清醒」的人，一方

面無力改變群眾，另一方面卻要活在愈發墜落的世界，相信肯定比「不清醒」的大多數感到痛苦吧。

當然從另一方面來看，平凡的大多數或許因為不知道世界的醜惡而活得自在，某程度上是令人羨慕的，也是大部分人甘於平凡的原因。不過人生在世數十載，如果只是這樣渡過人生也太沉悶了吧。在平凡中偶爾突破一下，才能為人生帶來更多樂趣吧。

生存家族
（サバイバルファミリー）

文：李維

有天，電力突然消失，一切與電相關的所有器具全部停止運作，大樓電梯不動、電燈沒有了，依靠抽水馬達的自來水也沒有了。這不只是停電的問題，就連行動電話、手電筒這些只是使用電池的電器，也無法使用，汽車無法發動、鐵道全面停駛。

這樣的場面真的無法想像，而這部電影就是述說這樣的故事。停電的初期，城市一片混亂，電子貨幣全都無法使用，現金同樣無法在提款機中取出，沒有交通工具可以使用，上班沒有電腦可使用、電話也停頓了。住大樓的，更要走樓梯上下十多層。晚上只能使用蠟燭，點火也只能用火柴。

男主角鈴木義之（小日向文世飾）發現在東京這大城市無法生存，連糧食都缺乏，便決定回鄉，回到鹿兒島。與妻子及一子一女，便展開萬里長征，因為沒有飛機、沒有新幹線，他們只能騎腳踏車出發。

在往鹿兒島的行程中，所遇到的人、事、物，可以體驗到不少人類的缺點。例如，「聽說」大阪沒有停電，一家人便往大阪進發，在網絡世代，

散播謠言可說得非常容易，而亦真的有不少人都輕易相信，在網絡上看到一句話，沒有理會出處，也不動動腦筋，就相信了！

人類基本的生存就是食物與水，但現今人類最昂貴，甚至乎是身份的象徵，卻與必須品無關，在這個時期，錢沒有用，勞力士沒有用，甚至乎瑪沙拉蒂都沒有用，當然，什麼古玩、手飾全部沒有用。

同時因為科技進步，大家有多久沒再看地圖了？因為全都倚賴了 Google。在一個只求基本生活的世界裡，原來失明人士，也可以有很大的貢獻的。

在這樣的復古世界裡，現代人不懂鑽木取火，就算給你一頭活豬，也不懂如何將牠殺了來吃，沒有自來水、瓶裝水，不懂得如何取用食水。

一切生活，反而在古舊的農村找到生活，兩個多月沒洗澡的主角們，都可以舒服的洗澡。沒有冰箱，也可以長時間保存食物，水可以從水井中打水、海邊可以出海捕魚、衣服可以用木製的織布機來製作。

　　雖然，電影中講述人類像回到古代般生活是不容易，人類倚賴了科技不知是禍是福，不過，有趣的一點是，主角們除了騎上腳踏車（也算是工業革命後的產物），而為了容易走一點，主角們走在高速公路上，這可以算是科技的產物。

　　所以，世事無絕對，科技對人類有幫助，但同時人類卻又失去了不少本能。

相互衝突的開發與環保——
《魔法公主》(もののけ姫)

文：李維

　　宮崎駿的動畫電影一向天馬行空，但總會穿插著人性的描述，魔法公主的票房非常好，一度是日本影史最高，雖然之後被超越，但宮崎駿的每部動畫電影是每部都有巨大影響力的，在豐富的想像力下，創造了許多讓人驚奇的故事與畫面，並且兼顧著他想要表達的事物，向無數世人傳遞。

　　少年的阿席達卡是男主角，為了保護自己的村落，在對戰邪魔神時受傷並留下詛咒，為了尋找解除詛咒的方法，他只好騎上羚羊亞克路，遠離家園去尋找答案。當時的日本很亂，到處都有盜匪在燒殺擄掠，為了自保，阿席達卡的詛咒產生了神力，讓他有了非凡的戰鬥能力，但也因為詛咒讓他非常痛苦。

　　魔法公主跟犬神族即三隻大白狼為了保護森林，跟人類展開爭鬥，最大的白狼中彈落入河邊，恰巧阿席達卡正在河邊救了兩個人，阿席達卡跟魔法公主的初次見面隔著湍急的河水，對人類充滿敵意的魔法公主轉眼就進入森林之中。阿席達卡背著受傷者穿過森林，意外見到了小精靈跟山獸神，小精靈很調皮，但不會傷害人，並帶他們走出森林。

　　原來阿席達卡救的人是煉鐵廠的人，首領是一個女人叫做黑帽大人，他們砍了許多樹，並殺死了巨大的山豬神，此時阿席達卡知道，自己受的詛咒就是這隻死去的山豬神造成的。此時魔法公主再度率領兩隻較小的白狼攻擊人類，單純的她被激將法所引誘而落入陷阱，並被擊中倒地，為了救魔法公主，阿席達卡只好在眾人面前再度使用可怕的神力。救出公主後，兩人的關係產生變化，公主的敵意沒有了，隨之而來的是幫助與關心。

　　人類用盡心機想要摧毀森林，得到更多的木材加以利用，公主雖然極力保護森林，但黑帽大人跟獵人非常狡猾，豈是單純的公主所能抗衡，終於還是發生了激烈的衝突，而人類跟人類之間亦有戰爭，人類跟山豬都死傷慘重，這段是在說戰爭的殘酷，沒有贏家，參戰的都是輸家，自古以來，任何的戰爭都是一樣，無論是兵強馬壯的一方，還是毫無反擊能力的一方，只要打起來，都一樣會有所損傷，輕則家破人亡，重則全軍覆沒，甚至亡國，戰爭的殘酷，是要親身經歷過的人才會知道有多可怕，身處在太平盛世的人是永遠無法體會的，雖然戰爭可怕，但仍有人

千方百計想要發動戰爭，從中謀取巨大利益，這種可怕的思維，正是人性最可怕的一面。

當法律失去效用—
《死亡筆記本：決勝時刻》

文：李維

　　這部電影是死亡筆記本的續集，是帶著部份奇幻色彩的燒腦片，雖然觀眾都知道誰是擁有死亡筆記本的人，也知道劇情可能的走向，但總會出現一些意外的結果，每次覺得劇情的走向好像確定了，結果又變化了，果真是吊足了觀眾的胃口，既滿足了觀眾的好奇心，又燒了腦，這種片的美中不足之處，那就是無法一看再看，因為第二次看時已經知道答案，無法再燒腦一次了，但不失為一部叫好又叫座的電影。

　　角色的安排其實非常虐心，父子之間竟然需要勾心鬥角，雖然父親從頭到尾都不知道，自己想要追捕的就是自己的兒子夜神月，直到兒子被死神背棄，死在自己的懷裡。兒子在死前仍然堅持自己使用死亡筆記本殺死壞人是正確的，尤其是兒子死後一年，犯罪率再度上升，並且是由女兒親口說出，這讓父親百感交集，這也是整部戲的精髓之所在，如果可以使用死亡筆記本降低犯罪率，為什麼一定要將背後的主謀抓到？這樣不就間接幫助了壞人！人類常常以為自己做的是對的事，並且堅持到底，但其實是大錯特錯，不是嗎？！

　　另一個主角是天才偵探龍崎，造型陰森冷酷，他早早就懷疑夜神月就是奇樂，即殺人無數的暱名兇手，並很快推理出第二奇樂跟第三奇樂的身份，只可惜總是功虧一簣，直到最後，他犧牲自己的生命，才換來真相，但值得嗎？費盡心機想要找到真相卻讓自己必須早早面對死亡，雖然棋高一著但終究把自己也算進去了，值得嗎？尤其是自己死後，犯罪率又大幅度上升，看似解決了問題，卻又讓新的問題產生，電影沒有給我們答案，只是要我們自己想清楚。

　　第二奇樂彌海砂為了報答奇樂殺死仇人，不顧一切的找到了夜神月，為愛做了許多傻事。第三奇樂高田清美得到了死亡筆記本後，卻漸漸淪落了自我，殺害一些無辜的人卻不知自省，導致自己早早就領便當下課。電影結束後的字幕將奇樂即夜神月擺在第一位，是否暗示觀眾夜神月才是對的？我不清楚，但劇情多次導向這個方向，早已說明作者內心的期盼，和他對日本法律的失望，法律有時真的無法保證讓犯罪者得到應有的處罰，如果真有死亡筆記本，恐怕作者會千方百計的取得，並讓犯罪率逐漸下降吧！

值得用心品味的好電影——《橫道世之介》

文：李維

　　片名就是男主角的全名，這是一部必須用
『心』去品味的電影，是的，我用的是品味這兩
個字，而不是觀賞，如果沒有用『心』去品味，
純粹只是像平常看電視或電影一般，那麼會覺
得這是一部非常無聊的電影，對，它就是那麼無
聊，平淡到不知如何形容，只比白開水好一點？！
差不多就是這麼平淡，以至於看了半小時也不
會有什麼感覺，但如果把自己當成是主角，或是
劇中的任何角色，那麼它就是一部非常有趣的
電影，我要說的是如果沒有把『心』準備好，就
別浪費時間觀賞，因為看了也是不懂電影想表
達些什麼？

　　女主角是祥子，跟世之介是天生一對，兩人
都像孩子般的單純與可愛，卻也一樣世故，他們
之間的愛情總是無法走到該有的那一步，每次
都只到擁抱而已，這樣的情況維持了很久，終於
在一場雪的催化之下，進階到親吻，兩人在醫院
確認了彼此的關係時，一旁的女僕人感動的哭
了。最後那段把現實跟過去混合在一起演，不注
意看會有些混亂，是更須要用『心』去品味的部
份。中段偏後的部份，曾經提及世之介跟韓國留

學生為了救人而死，也就是說時間線沒有安排好，而讓觀賞的人產生了更加混亂的感受。

前半部份有一小段是加油站的場景，提到了『智世』這個名字，他的父親是配角，其實母親也是，只不過兩人的樣子跟年輕的樣子差太多，以至於在第一次看的時候沒有看出這裡是不同的時間點，以為是跟劇情不相關的，直到倉持說出夫妻兩認識的過程，但此時還是有些懷疑，畢竟阿久津唯在學校的樣子還是很漂亮的，低頭洗碗的樣子沒讓我看出，夫妻聊天的時候，臉部是逆光的，如果沒注意到『浴池中』這三個字，根本難以聯想到劇情的走向，這段也暗示著時光飛逝，以及畢業後同學之間的情誼是會變淡的。

雖然橫道世之介在年輕時就死了，但認識他的人都懷念他，包括交際花千春、同學們，還有女主角祥子，尤其是祥子在回憶的時候，兩人的歡樂時光歷歷在目，他們因為對方的純真而互相吸引，祥子因為世之介吃大漢堡的時候，一句『用屍體填東京灣』而大笑，兩人的關係就此展開，並因為手抓大漢堡而不是用刀叉，進而確認了對方的純真，愛情是很奇妙的事，無法預知

的過程，美妙的心靈交流，可惜兩人沒有辦法白頭偕老，這應該也是許多人的遺憾吧！明明相愛卻無法走到最後，只能將最美好的留在內心深處，偶爾拿出來虐心一下。

國家圖書館出版品預行編目資料

日本影畫感想／老溫、雪倫湖、李維 合著-初版-
臺中市：天空數位圖書 2021.10
面：14.8*21 公分
ISBN：978-986-5575-66-3（平裝）

987.013　　　　　　　　　　　　110017242

書　　　名：日本影畫感想
發 行 人：蔡秀美
出 版 者：天空數位圖書有限公司
作　　　者：老溫、雪倫湖、李維
編　　　審：非常漫活有限公司
製作公司：重啟有限公司
美工設計：設計組
版面編輯：採編組
出版日期：2021 年 10 月（初版）
銀行名稱：合作金庫銀行南台中分行
銀行帳戶：天空數位圖書有限公司
銀行帳號：006-1070717811498
郵政帳戶：天空數位圖書有限公司
劃撥帳號：22670142
定　　　價：新台幣 280 元整
電子書發明專利第 I 306564 號

Family Sky

紙本書編輯印刷：
電子書編輯製作：
天空數位圖書公司 E-mail：familysky@familysky.com.tw　http://www.familysky.com.tw/
地址：40255台中市南區忠明南路787號30F國王大樓　Tel：04-22623893　Fax：04-22623863